U0033979

傾訴

八〇後劉梅子的
油畫日記

風之寄　編著

代　序

編寫中國油畫及女性藝術史的陶咏白先生，

為人熱情，總不吝於提攜後進。

收到她的郵件說：

「推薦一位新認識年輕美麗的八〇後藝術家——劉梅子。」

她讚賞梅子：「非常個人化的藝術，可以說是當今八〇後『青春美術』的一個代表，一個標杆。」

她說：「劉梅子的畫，新穎倩麗，十足的小資情調，想必你會喜歡。」

如陶先生所盼，閱覽之後，心有所感，完成這本《傾訴——八〇後劉梅子的油畫日記》。

這本集子，收錄劉梅子四十八件油畫，涵蓋她的景物、靜物及人物三類主題，包括：彩繪安徽及桂林的山水風景、後現代女畫家的生活日記、和以《巢》為名的室內靜物。隨畫搭配風之寄蟾居水濱的讀書筆記、感念與情話。

當代藝術，

創作只是作品的一部分，

需要觀者的加入方得以完整。

《傾訴》這本詩與畫集子，

期待您的聆聽。

語：風之寄

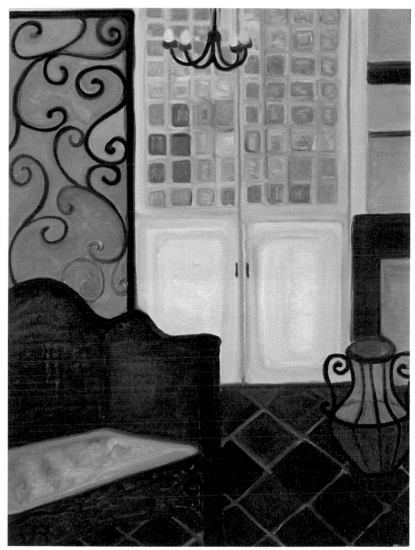

劉梅子，《巢——藍調地磚》，60cm×80cm，2010年

CONTENTS

楔子

這是　生命裡
難得的　悠閒時光
我窩居　在鄰近水域的　房子裡

幾乎　足不出戶

白天
看書　寫字　梳理回憶

到了　晚上
自己跟自己　講話

然後

悄悄地　想念你

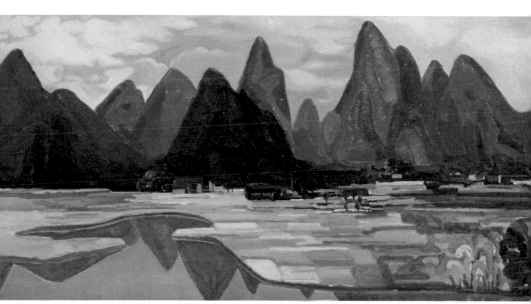

劉梅子，《桂林印象——世外桃源》，50cm×100cm，2011年

夢裡說故事

故事之所以　動人

往往不是因為　真實

而是

呼喚　內心的渴望

透過　字裡行間

穿梭　有情天地

一輩子　太短

想做的事　太多

親愛的

夜深了

戲說　開始

休怪我　喋喋不休
只講給你　一個人　聽

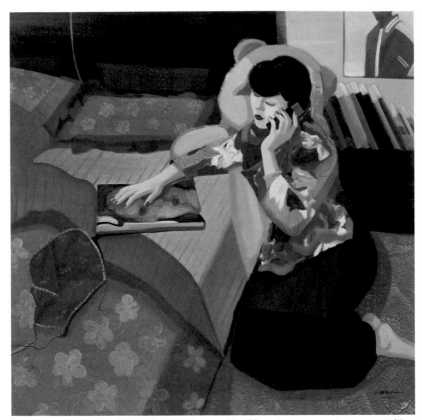

劉梅子，《後現代女畫家的生活日記——3月8日》，180cm×180cm，2009年

〈圖說〉

翻開相冊，
重溫對你的記憶，
形象很清晰，
感覺很美麗，
我在3月8號，畫下思念你的日記。

輕輕呼喚夢

如果夢
可以召喚

入夢吧
我的愛
我的愛

輕輕地到來
我的愛

錯誤的時間
傾心相待
無怨無悔
然後離開

呼喚夢

呼喚我的愛

夢裡頭

彼此的笑語聲

還在

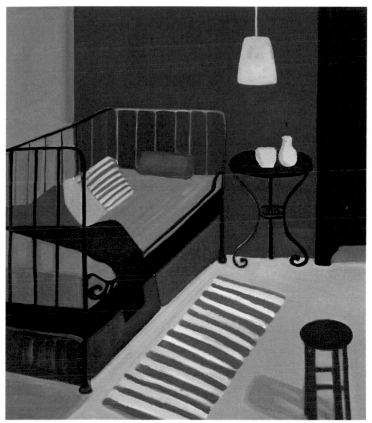

劉梅子，《巢──藍調客房》，70cm×80cm，2010年

〈圖說〉

我達達的馬蹄是
美麗的錯誤，
我不是歸人，
是個過客。[1]

藍色，
是客房床單最合適的顏色。

[1] 鄭愁予的詩：錯誤

昨夜有場雪

昨夜
偷偷下了一場雪

醒來
已不見蹤影
路上只留下 灑過鹽水的白色痕跡

司機說
昨夜下雪了
今天白天溫度最高是零下三度
怪不得特別寒冷
我隨口應答

匆匆採買後回家

準備　閉門不出

就此　冬藏一陣子

沏壺茶

點首歌

在窗前　讀書寫字

午後的陽光　很耀眼

照著一身溫暖

心裡好滿足

珍惜

這段日子

平凡而寧靜

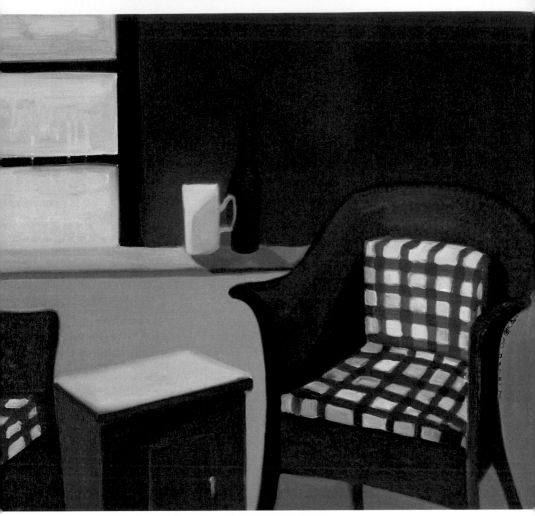

劉梅子，《巢——下午茶》，70cm×80cm，2010

〈圖說〉

下午茶
備有
上好的茶葉
精緻的瓷杯
優雅的音樂

下午茶
喝的是
是一種美麗的心情

愛上這個夜晚

北島詩云：

「讓我交出青春、自由和筆，
我也決不會交出這個　夜晚。」

多美好的夜呀，
沒有抱負，
忘了夢想。
陪著白己，
渾身懶洋洋。

捧著書，
倒著看。

讀到你，

看見月亮。

月兒彎彎，

掛在胸膛。

亮晃晃地，

照得　心口發燙。

恍惚中，

美麗的新娘　從天而降，

黃金屋中，

我是最幸福的新郎。

多好的夜呀，

說什麼也　不換。

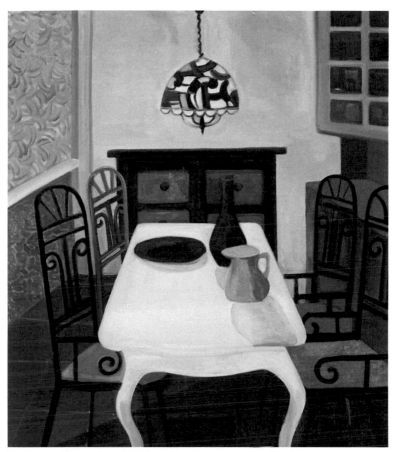

劉梅子，《巢——藍調餐廳》，70cm×80cm，2010年

〈圖說〉

餐廳裡，
四張椅子緊挨著，
桌上擺放一個空盤、一隻空瓶和拉著長影的水壺。

整個畫面，豐富飽滿，
卻讓人感受一份擁擠的孤單，
藍調抑鬱的氛圍不言而喻。

海鷗食堂

夜裡看了一場電影。

這片子已經看了第二次。

一部日本片，被翻譯成「海鷗食堂」，

描敘三個日本女人跑到芬蘭開餐廳的故事。

片頭開始是一個日本女孩在芬蘭獨自開了一家非常冷清的小餐廳。

第二個女人出現了，到芬蘭的理由，只是想逃離原來居住的地方，

她蒙住眼睛胡亂在世界地圖上一指，剛好指到芬蘭。

第三個女人因為行李丟了，被迫滯留芬蘭，

最後留下來的原因很可笑，

竟然是離開的前一天，有陌生人送他一隻貓。

影片的三個女人，離鄉背井的理由不同，

不管出於有心還是無意，

最後三個女人都留在海鷗食堂。

生活，如同劇中的對話說：

「未來一定會變化的，只是我們希望它朝好的方向改變。」

看影片的過程，

起初，想喝杯美味的咖啡，

隨後，有種下廚的衝動，與起想開家「海鷗食堂」，

最後，只形成一股強烈的願望，就是─出走。

出走，

不見得是一次遠行，

只是讓生活做點改變，

讓心情更新。

自問：

日子想這樣過下去嗎？

如果答案是否定的，

那麼就應該勇敢的出行。

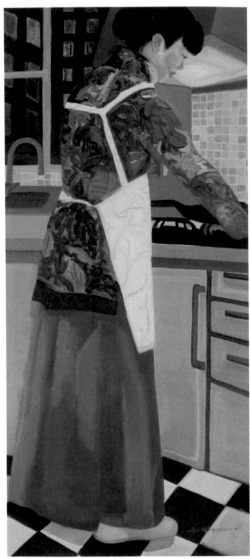

劉梅子，《後現代女畫家的生活日記——下廚》，
180cm×80cm，2011年

驛動

初冬的雨後，
沒有彩虹，
只有滿地的落葉。

一陣雨，一陣寒。
天氣越來越冷了，
開了暖氣爐子，
將屋子烤熱。

這棟鄰接濕地的房子，
經常有濃霧。
一片白茫茫地，
恍如夢境。

從窗戶望去，

可以看到一片水域，

夏夜裡，會有魚躍的聲響，

到了冬季，魚兒睡了，安靜極了。

遠處，

那根大煙囪，

開始冒起煙來。

心，

亦隨之驛動起來。

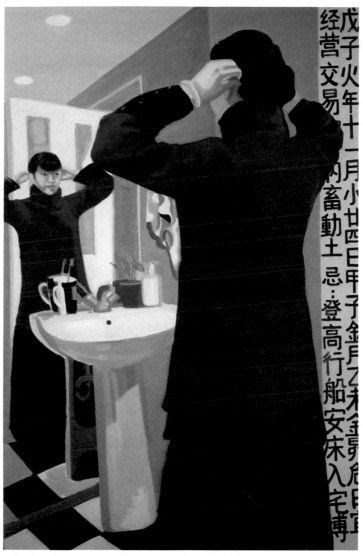

戊子火年十一月小廿四日甲子鑫月乙未金曦危日宜经营交易納畜動土忌：登高行船安床入宅搏

劉梅子，《後現代女畫家的生活日記——出門Ⅰ》，180cm×120cm，2011年

尼采與超人

讀尼采的《查拉圖斯特拉如是說》：

「唉！命運和海，
現在我必須向你們那裡走去。
面對我最高的山，
和我最長久的浪遊。」[1]

要攀越人生的巔峰，
不可避免必須先經歷生命　最黝黑的浪潮。

尼采宣告：
「上帝已死。」
極力鼓吹「超人」學說。

1 摘自《查拉圖斯特拉如是說》第三部 浪遊者

所謂超人

就是勇於超越　自己　的人。

要成為　超人，

憑藉的是　駱駝的負重耐力、

獅子的雄心　與孩童般純真，

充分發揮一己的　意志力來達成。

出門，

變身，

我是　超人。

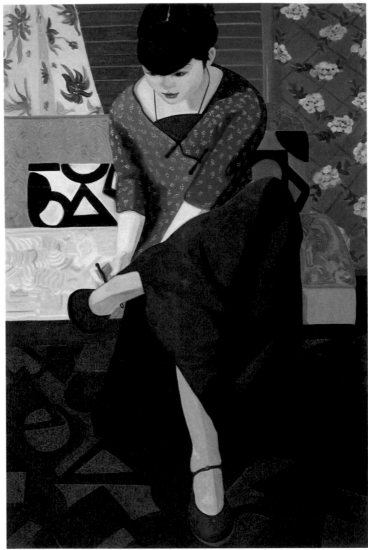

劉梅子，《後現代女畫家的生活日記——出門 II 》，180cm×120cm，
2011年

雨過天晴

雨過了，
天晴了，
駕馭不住的是一顆驛動的心。

背起行囊來流浪，
穿雙舊布靴，
換上棉衣裳，

向著寬敞的大道走。
向右走，
向左走，

凡是
往好的方面想，
往建設性的方向做。

原來藍藍的天，
是一帖靈丹妙藥，
讓整個人活躍起來。

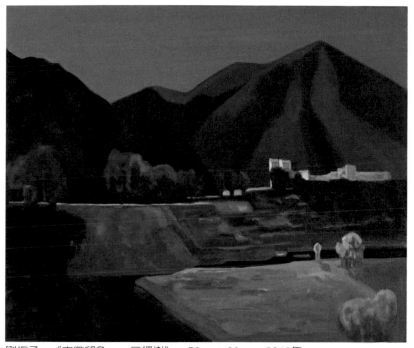

劉梅子，《安徽印象──三棵樹》，50cm×60cm，2010年

〈圖說〉

三棵樹，
是個地名，
因路邊有三棵古樹而得名。

從黃山下來，
邁向宏村古鎮，
就會經過三顆樹。

三棵樹，
風景絕佳，
溪流上橫跨一座拱橋，
舉目所及，綠意盎然，
步行其間，宛如走入畫境。

平凡的幸福

出趟門。

搭上時速三百三十三公里的動車，

不到半個小時，

從天津到達北京。

住進一家新開業的星級酒店，

房間很大、很時尚、很乾淨。

晚餐

被招待一頓美味的上海菜，

在滿桌的笑語中，

賓主盡歡。

歸途中，

路過一家手工皮製店，

被櫥窗裡個性化的皮製品吸引了進去。

有一櫃絕版品剛好在出清，

物美價廉，

很快地

買了包，

也買了鞋。

回家，

招手就攔到車，

滿載而歸，

心理洋溢著一份平凡的幸福。

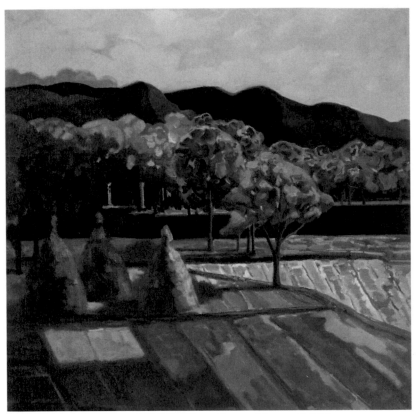

劉梅子，《安徽印象——金秋的田野》，65cm×65cm，2010年

〈圖說〉

遠處的山景
在金黃色的田野映照下，
變得灰暗了起來。

眼前，
收穫一片燦爛的陽光。

任性的活著

朋友常問我：

為什麼不停駐，

你可以在這個領域　發揮的更好。

因為人生　只有一回。

就是想　不斷的嘗試，

但是，

經常

安慰自己：

慶幸

沒什麼大成就，

可以

自由瀟灑地更換跑道。

或許

別人眼裡，

不會有多大出息。

但

卻心懷感激：

可以

如此任性的活著。

就用一輩子，

如此

任性活著。

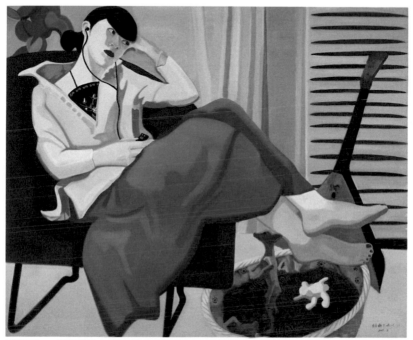

劉梅子，《後現代女畫家的生活日記──2月14日》，180cm×220cm，2009

〈圖說〉

八○後的一代，
成長於改革開放最富裕的時期。

自我意識強。
個性標籤是：
只要我喜歡，
有什麼不可以。

圓個年輕的夢

有一場演講，

對象是畢業生。

擬的副標題是：

「新世代的人力資源競爭力」。

主標題　改了又改，

最後決定用：

圓個　年輕的夢。

看見　標題，

整個人　瞬間　年輕起來。

回憶　過往，

那風起雲湧　的歲月。

年輕，

意味著　天真，

對未來　無限的　好奇。

總會說：

這個好玩，

然後放手去做！

年輕，

充滿想像，

信步向前。

記得詩人　紀伯倫說過一句話：

「我們已經走的太遠，

以至於忘了當初　為什麼出發。」

「圓個年輕的夢吧。」

也對自己說。

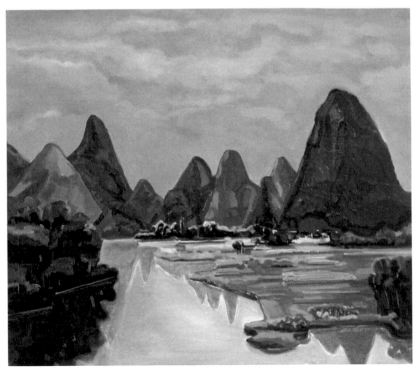

劉梅子，《桂林印象——江水》，70cm×80cm，2011年

〈圖說〉

古云：
桂林山水甲天下。

桂林的山水如詩如畫，天下之冠。
畫家到此，只消揮動畫筆，
這一幅幅絕世美景，便在眼前伸展開來。

不完美，才完美。

夜裡被一首音樂，
打亂了思緒。
琴聲如泣如訴，
有一種憂傷的美。

「不完美，才完美。」
讀到一篇文章說。

「人生不要太圓滿，要有個缺口，
偶爾讓福氣流向別人，是件很美的事。」

應該珍惜所有，
包括這道不完美的缺口。

我一直以來，
總是抱憾自己未能開創
一份大成功。

但是，夜裡讀文，
在樂聲中，反而多一份淡然。

或許，
就是生命中的這道缺口，
引領在人生的路上，
依然有所追尋。

就讓這道
不算成功的心理缺憾，
持續引領著自己，
勇往直前吧。

不完美，
才完美。

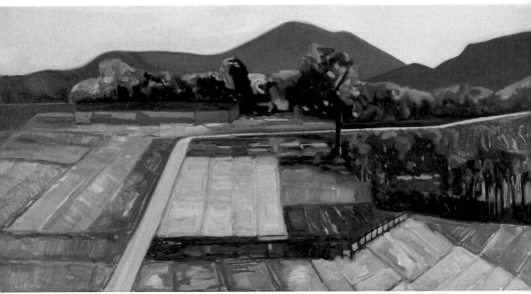

劉梅子，《安徽印象——田》，50cm×100cm，2010

〈圖說〉

多斑斕的田園呀！
畫家眼底，這田地的作物如此繽紛。
不同的秧苗，有著不同的姿色，
有黃、有綠，有紫黑、有靛藍，
五光十色，漂亮極了。

每個人的方寸心田，不也是如此。
假使無心播種，可能成為荒草一色，
如果有心栽培，就可以成就多彩良田。

偷著樂

經常沒事偷著樂，

快樂時常找上我。

事情總有正反兩面，

我習慣於正面思考。

一輩子遇到的好事與壞事，其實差不多，

端看處事的態度如何。

困難的時候，不忘打氣說：

「光明來臨前，總有黑暗時刻。」

於是，

努力解決問題，尋找曙光。

訓練自己：

不斷解決問題，享受片刻成功的歡愉，

這麼好的事情怎麼會輪到我！

這麼好的事情總會輪到我！

一念之間，喜怒哀樂感受大不同。

我相信：

好事總會輪到我。

「當被別人關上門時，

不妨積極為自己開一扇窗。」

我力圖，

當個樂觀主義者。

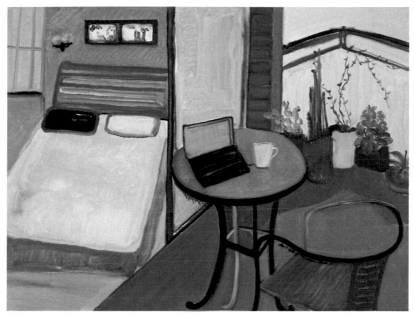

劉梅子，《巢——陽臺II》，60cm×80cm，2010年

〈圖說〉

雙人床的臥室旁，
有個大陽臺。

在陽臺的四周，
種滿花卉盆栽，
中間，
再擺上籐椅圓桌，
往後
工作、休息，
都在陽臺上。

這是畫家的
幸福空間、
秘密花園。

你很讚滴

生命的軌跡
總可以尋出蛛絲馬跡

想成為　什麼人

想做點　什麼事

什麼可以　帶來快樂

如何可以　寫下傳奇

給未來的你

有什麼樣的期許

路子　就會往那兒延續

雖然

長路漫漫

有時

難免在途中　徬徨猶豫

但是

一定要　深信不疑

已經　擁有

很讚的自己

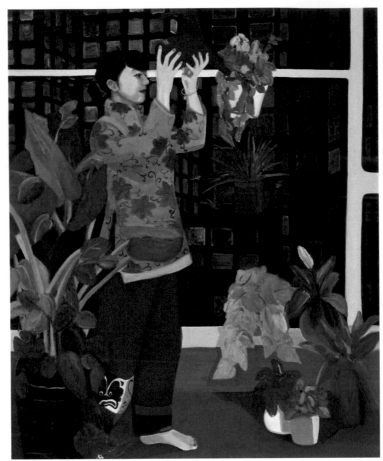

劉梅子，《後現代女畫家的生活日記——澆灌》，180cm×220cm，2009年

〈圖說〉

在陽臺上，
澆花、寫字、讀書，
朗讀適之先生說：

「要怎麼收穫，
就怎麼栽。」

你變了嗎

微軟的比爾蓋茲曾說：

如果八〇年代的主題是品質，九〇年代是企業再造，

那麼西元兩千年以後的關鍵就是速度。

網路時代，講求速度，

為了求新求變，以變制變。

改變，

有時讓人無所適從，勞心勞力。

如何改、怎麼變？

大部份人不喜歡改變，

因為改變往往帶來不可預期的問題。

或許是個性使然吧，我喜歡改變，勇於面對問題。

當問題發生，會在第一時間解決它。

有時甚至在發生問題之前，已經備好對策，

我養成一種未雨綢繆的習慣。

記得聖嚴法師鼓勵人們克服問題的心法是：

面對它，

接受它，

處理它，

放下它。

問題解決了，就把它放下，別讓問題殘留的陰影持續困擾著。

或許　面對無常的人生，

真的需要更習慣於

應變

多於不變。

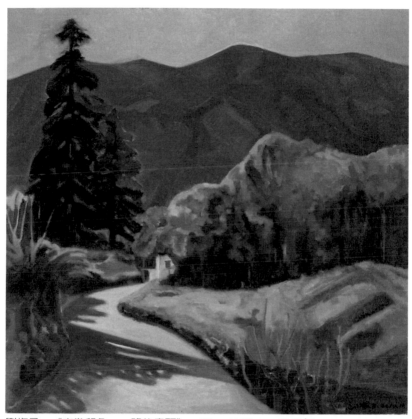

劉梅子，《安徽印象——路的盡頭》，65cm×65cm，2010年

〈圖說〉

山窮水盡疑無路，
柳暗花明又一村。

一位智者說：
當路已經走到盡頭，
該是轉彎的時候。

臨時抱佛腳

經濟是否真的持續不景氣？

其實，不管景氣如何，

生活競爭一直很激烈。

記得第一份工作，是來自報紙廣告。

雜誌社全版的徵才廣告，感受是份有實力的新媒體。

我是社會新鮮人，缺乏工作經驗，競爭力相對薄弱。

筆試那天，擠滿了人，考了好幾門科目，耗上整整一天。

之後，一直沒收到通知，我忍不住打電話詢問。

接通人事部門，對方說：「沒接到通知，表示沒錄取。」

我報上姓名，請他再費心查一遍。

「噢，有你的姓名，剛好在名單的褶痕上，給漏掉了。」對方表示歉意，隨即補通知：「下週一

上午，過來參加面試吧。」

把握那個周日，我泡在圖書館裡，找出當下最暢銷雜誌，臨時惡補。

面試當天，一間辦公室擠滿人，全是應徵與我同一項工作。

舉目所及，每個人鬥志高昂，信心滿滿；

再仔細聆聽，都具有豐富的工作經驗，而且出自名門。

由於人多，每個人面試時間很短，不到五分鐘就換一個。

終於喊到我的名字。

我進門後，看到兩位表情嚴肅的主考官，先報以微笑。

他們微微點頭後，要我自我介紹。

我簡短開場之後，馬上切入主題，針對時下雜誌慷慨發言。

由於昨天剛剛臨時抱佛腳，各家雜誌最新的內容、話題、價格……

乃至於總編名字，我侃侃而談。

他們竟然沒打斷我，順著我的談話問了幾個問題，

最後結束前，忍不住說：「你怎麼對行業這麼熟？」

我內心竊笑：「昨天才K過資料。」

結果，幾天後，通知我去報到。

原來那天在場的，一位是社長，另一位是總編。

事後秘書告知，當我面試完，老闆馬上出來交待：

「就要這個人。」

或許，

網路時代，訊息氾濫，

凡事要全力以赴、

更得臨時抱佛腳！

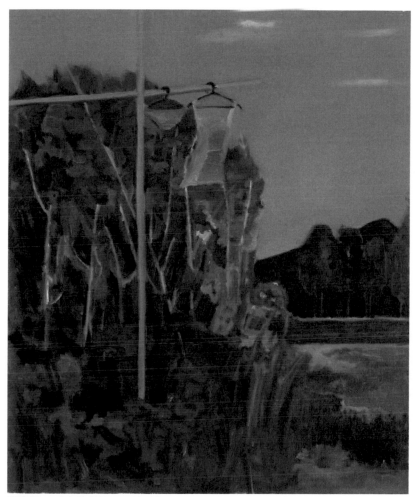

劉梅子，《安徽印象──院子》，60cm×50cm，2010年

追夢人

有一本書讓我印象深刻，書名好像是：

「死前要做的九十九件事」，

至於哪九十九件倒忘了。

經常提醒自己說。

「人活著就這麼一輩子，

不要讓生活成為不變的慣性。」

記得有一年，史丹佛的電機博士找我，

邀我一起搞電子商務。

「電子商務我不懂。」我據實以告。

「電子我懂，商務你行，你我聯手即可。」博士樂觀地回說。

我被委派為中國區的ＣＥＯ，一口氣開了五家分公司，設立了二十多座城市聯絡點，力爭在最短的時間內，將規模做大。

可惜到了年終，網路經濟泡沫化，總公司無法在美國上市，導致資金中斷，只能終止中國地區的營運。

從新公司的設立到終止，為期只有一年，充分讓我領教網路時代的瞬息萬變。

笛卡爾的名言是：
「我思故我在」。

我慶幸：
常思考、
還存在、
仍有夢。

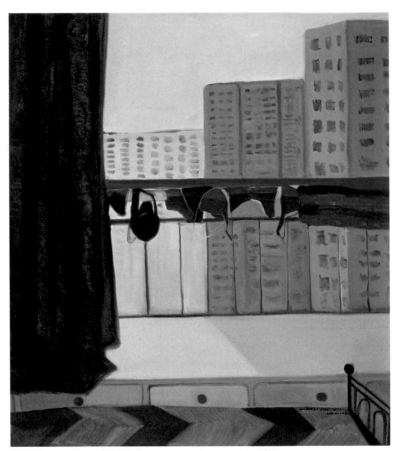

劉梅子，《巢——陽臺１》，70cm×80cm，2010年

〈圖說〉

現代人，
不得已要習慣於窩居，
習慣於
在有限的空間，做充分的利用，
習慣於
透過狹窄的陽臺，去眺望寬廣的風景。

活得傳奇一點

從小不曾立下什麼志向，

但每每讀到偉人傳記，

總會興起「有若為，亦若是」的豪情。

近代文壇風流人物中，弘一大師是讓我敬仰的一位。

李叔同，

一八八〇年生於天津，

一九一八年正值壯年，跑到杭州虎跑寺出家，法號弘一。

他出家以前，

不僅能寫歌、會演戲，在篆刻、書法都有很高的造詣，

是聞名的藝術家，更是近代繪畫的啟蒙導師之一。

李叔同，身為富家子弟，留學日本，

半生風流倜儻，琴棋書畫樣樣精通，

剛入壯年，竟然跑去當和尚，

而且進入戒律最嚴格的律宗，

最後還成為一代高僧，

不管出世入世一樣精彩。

他圓寂前留下最後一幅字是：

悲欣交集。

「待將前塵歷盡，方知如是因果。」

總覺得：

日子，

就應該活得傳奇一點。

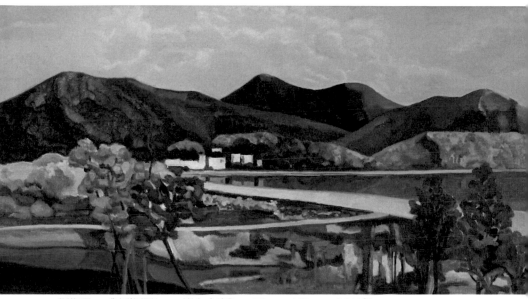

劉梅子，《安徽印象——嶺上人家》，50cm×100cm，2010年

〈圖說〉

嶺上人家，猶如世外桃源。
有山、有水，
遠離塵囂。

入世、出世，
來去自由。

置身其間，
叫人忘卻，
還有一個紅塵。

真是好運氣

成功的人常會謙稱：運氣好。

失敗者往往恨聲道：運氣背。

勝負關鍵似乎全在　運氣。

學生時代，有一回全年級考試評比，範圍是三年來的國文課程。

前一晚，我徹夜把六本國文課本，努力地快速讀一遍。

結果成績出來，全校第二名只考了七十分，

而我考了九十分，名列第一。

同學向我祝賀，

我謙稱：「運氣好啦。」

出來工作後更深有體會，成敗不止是運氣。

曾任大陸一家知名食品企業任職。

集團的大老闆，從內蒙古過來，

雇用兩名司機，二十四小時輪流開了兩天的車，到達時已經傍晚時分。

大老闆下車即埋首工作，一忙就到深夜，

最後只能陪他回飯店吃速食麵。

從他身上，

不僅看到了聰明才智，

更見識了對工作極大的熱情與投入。

但後來，

許多報章雜誌歸納該集團的成功，

最常見到的結論卻是⋯

「時機對，運氣好！」

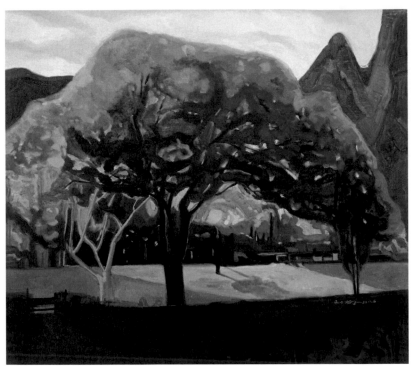

劉梅子，《桂林印象──樹》，70cm×80cm，2011年

〈圖說〉

每棵大樹，
都需要時間來長成，
而成片的樹蔭，
更記錄著悠遠歲月下的痕跡。

這幅畫，
明暗對比強烈，
頂上的陽光，
對應近景一大片濃蔭，
而你我，
就在陰涼處。

大頭目的話

今夜狂風暴雨
遙想起那年八八風災

山上的大頭目說
這次的風很大
雨很凶
大風吹垮了房舍
大雨淹沒了家園
我的族人
已經無家可歸

留下許多孤兒老人
親愛的朋友
謝謝您來看我

任何的慰問
都讓我感到溫暖
您的友誼
我會珍惜
但是
未來的路
還得靠自己走

這是祖先的土地
我們已經在這裡生活很久
雖然現在一切化為烏有
但是
只要活著
就有希望

夕陽很美

在一片泥濘瓦礫堆中

大頭目的身影像個巨人

他堅定的話語

久久不停地在深夜裡迴響

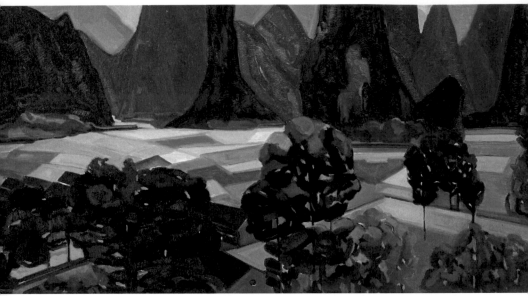

劉梅子，《桂林印象——山裡頭》，50cm×100cm，2011年

〈圖說〉

山裡頭，
那個大頭目說

未來的路
還得靠自己走

心裡頭
也有個大頭目
不斷喊話說

凡事
往好的方面想，
往建設性的方向做。

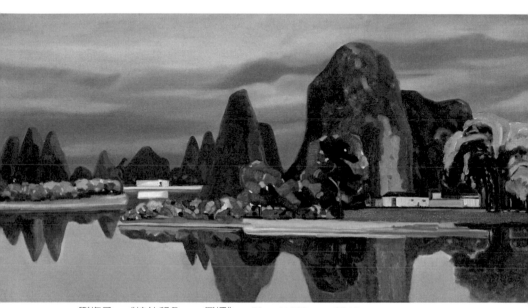

劉梅子，《桂林印象——興坪》，50cm×100cm，2011

流淚的日本陸奧

日本的東北，以往被稱之為《陸奧》，意指內地。

範圍包括目前的福島縣、宮城縣、岩手縣、清森縣等。

以往這片土地風光明媚，

有許多古城，

更有十七世紀詩人松尾芭蕉的動人詩句。

在日本有詩聖之稱的松尾芭蕉，

曾經沿著本州島東北角旅遊，寫下著名的《奧之細道》。

細道，就是窄道，小徑。

奧之細道，意謂：通往深遠北方的幽徑。

松尾芭蕉每到一處，總會留下動人的俳句⋯

「萬籟俱寂，

蟬聲，

滲入岩石。」[2]

二〇一一年三月十一日，

日本發生驚天動地的九級地震，舉世震驚，災區涵蓋整個陸奧。

伴隨著而來的海嘯巨浪，火山爆發，核廠爆炸，

日本正面臨二次世界大戰以來最嚴峻的考驗。

「春將逝，鳥啼魚落淚。」[3]

今年的春天，遲遲沒來，

此刻的日本，卻如同松尾芭蕉所寫的排句，

飛鳥在悲鳴、

蟲魚在流淚。

2 原文：静けさや/岩に滲み入る/蟬の聲。

3 原文：行春や/鳥啼魚の/目は淚。

面對歷史上，這個讓人又愛又恨的大和民族，

不妨暫時捐棄成見，為他們祝禱：

祝願早日脫離危難，回歸平安。

而

反思自己：

更應把握當下，

珍愛所有。

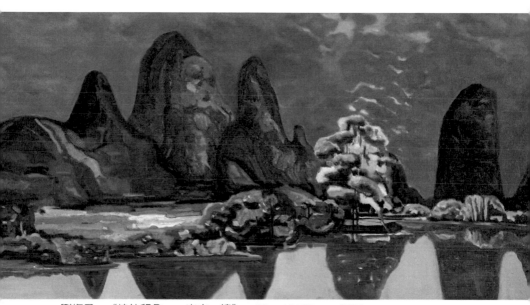

劉梅子，《桂林印象——山水一線》，50cm×100cm，2011

惜別

在部落格虛擬空間裡

每當網友要離開

總有動人的感言

在現實人世間

經常要說再見

向親人說

再見

對情人說

再見

這種道別

有時候

很快得以重聚

但有些人

從此無法相見

感謝

所有的相逢

珍惜

曾經的擁有

多情如我

總傷別離

而

遠離的你

可曾珍惜

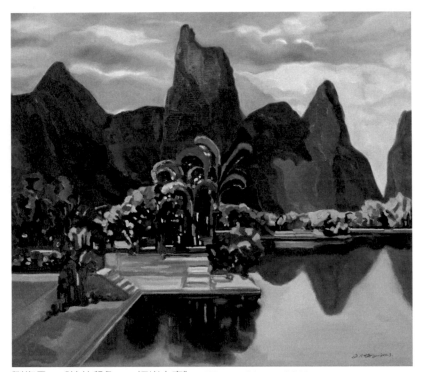

劉梅子，《桂林印象──江岸人家》，70cm×80cm，2011

〈圖說〉

在那紅塵彼岸
住著山水人家
以天為蓬
以地為毯

終年
湖光山色
四季
獨留春蹤
那是傳說中的世外桃源
人間天堂

最後對阿爸講的話

回憶中：阿爸，是個不多話的人。

年輕的時候練過健美，曾經是滿身結實的肌肉男。

有張兒時照片，他一手穩穩地將我駝在肩上，

那時阿爸，有張寬闊的肩膀。

阿爸在六年前病了，原本說話不多的他，

由於語言神經受創，更加沈默了。

從此以後，進出醫院的急診室，成為家常便飯。

最嚴重的一回，阿爸被送進加護病房。

當我看到他時，四肢佈滿各種注射筒，

而讓人更加心疼的是：

嘴巴被插入大管子，整個臉部完全扭曲。

「他準備接阿爸上天堂。」

前些日子，托夢給大伯母說：

被家族視為活神仙的大伯父，三個月前先走了。

但這一次卻不同，阿爸已經走完人生的路程。

阿爸過人的毅力，卻一次又一次奇蹟似的出院了。

每當醫師搖頭囑咐家屬要有心裡準備時，

記不清這些年來，趕過多少次急診，出入過多少回加護病房。

但是阿爸無法言語的苦，卻無法想像。

阿爸的痛，我深深能夠體會，

阿爸微微張開眼睛，說不出話，只是淚水不停流下來。

「阿爸，我來了。」我忍住眼淚，緊握他的手，在他耳邊輕呼。

我相信：

阿爸是隨大伯父上天堂去了，

從此不再有病痛，到西方世界享福去了。

阿爸，

我很想你。

劉梅子，《巢──紅色餐桌》，70cm×80cm，2010年

〈圖說〉

浮現的記憶，
色彩總是如此鮮紅。

風中對話

喜歡在深夜　對你說話，

特別是　有風的晚上。

知道嗎？

最近很用功，

想譜懂些東西。

也努力寫字，

希望能留下隻字片語的感動。

編了一個故事，參加劇本評獎，

推薦人很讚賞，進入激烈的決賽中。

但知道

努力是必要的，

成功卻是一份偶然。

夜深了，
傳來風的呢喃聲，
原來
換你在說話。

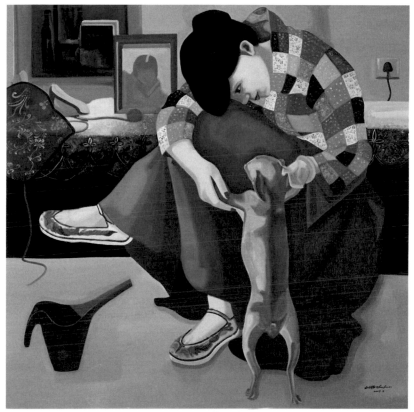

劉梅子，《後現代女畫家的生活日記——對話》，180cm×180cm，2009年

〈圖說〉

我的言語，
只有你懂。

你懂得

愛戀並不抽象

其實你懂得

不論身處何處

兩顆心緊密地懸著

問你喜歡我嗎

總是笑而不答

問我喜歡你嗎

我指指天　指指地

你氣說

胡亂比劃什麼

我心想
天長地久
其實你懂得

愛戀　並不抽象
牽掛　的心距離　最短
其實你　懂得

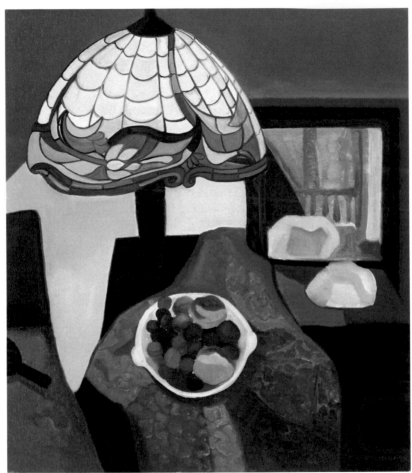

劉梅子，《巢——床頭的藍調》，70cm×80cm，2010年

〈圖說〉

床頭的藍調
有份美麗的憂傷
那是屬於青春的獨享
強說愁的浪漫

一世凝眸

我用一世的情緣
等待瞬間的回眸

不消說
如此愛戀
天長地久

或許
你
忘了吧

然而
我
依然守候

守候　一段美好

然後　保持緘默

只在

夜裡　風中

悄悄對你說

在心裡悄悄說

每當　輕風拂面

那是我的　溫柔

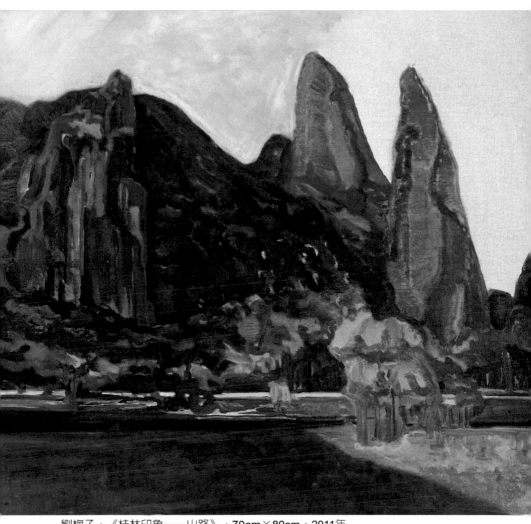

劉梅子，《桂林印象——山路》，70cm×80cm，2011年

〈圖說〉

山路
總是蜿蜒崎嶇

沿路的風景
經常出人意表
叫人驚喜

行走的風

感受　微風
迎面　撲來
涼爽　愜意
喜歡　這風

曾經尋訪　風的方向
走南、闖北
往東、向西

風
來自　四面八方
無法　追趕

終於　知道

虜獲

行走的　風

只能

等候

風

終有　停歇的時候

我

在風的終點　守候

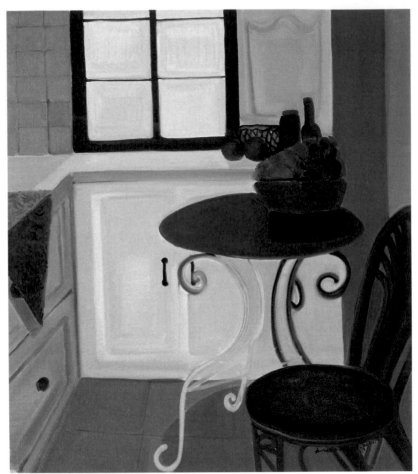

劉梅子，《巢─廚房的桌子》，70cm×80cm，2010年

〈圖說〉

廚房有一套桌椅
方便　一個人作息

夜的獨白

夜深了
靜的出奇

心湖的波濤聲好清晰
不斷地重複一句

近來好嗎

想著
此刻的你
應該入睡了吧

想著
睡夢中

臉上還掛著笑意

想著
夢裡頭
是否　依然有我

想著
就這樣一直　想著

原來
想念本身
就很美麗

或許
一直這樣想著
可以
擁有一個溫暖的冬季

你想我嗎

我想你

只是

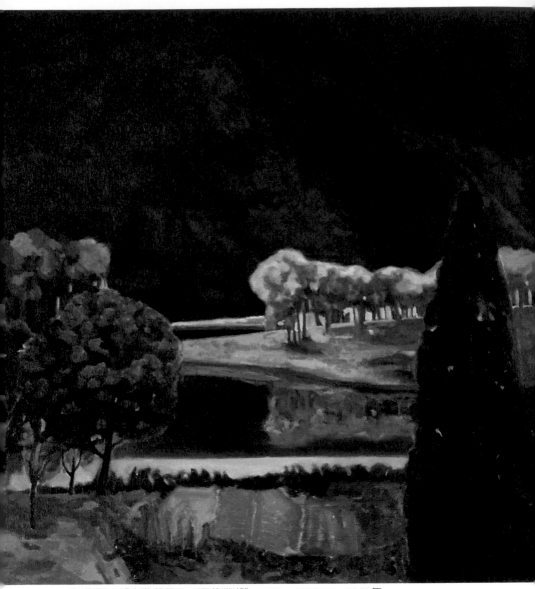

劉梅子，《安徽印象──深谷幽湖》，65cm×65cm，2010年

〈圖說〉

心湖裡有個人影
總在最幽暗的時刻晃動

輕聲呼喚你的名

親親，
喜歡這樣　呼喚你的名，
早晨的陽光很　耀人，
比早些時的月光　亮眼。

親親，
喜歡在心底裡　呼喊你的名，
這一夜　加上短暫的　夢，
不斷放大的　都是你的　影。

親親，
我已遺忘　你世間的名，
不過那　無關緊要了，
現在　你　只存在夢幻間。

親親，
再一次　呼喚你的名，
陽光很　刺人，
照得人　不得不張眼。

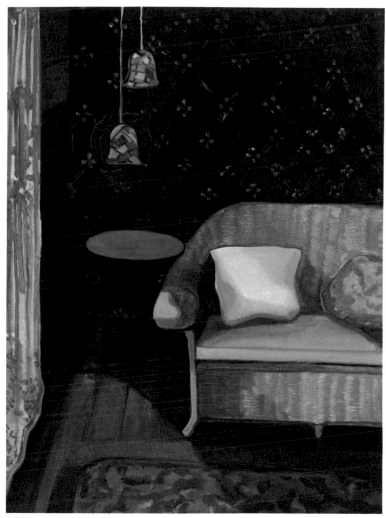

劉梅子，《巢——玫紅地毯》，60cm×80cm，2010年

〈圖說〉

玫瑰紅的地毯
編織一個　玫瑰色的夢

冬日的午後

初冬的午後，
斜躺在落地窗前，
捧著書，
隨意看，
要的是那份閱讀的心情。

冬日很溫暖，
照得人懶洋洋，
打個盹，
尋個夢，
些許是個好夢，
醒來嘴角還掛著笑意。

一個人的午後，
有書、有夢、

有個孤獨的身影陪伴著，

我滿意地笑了。

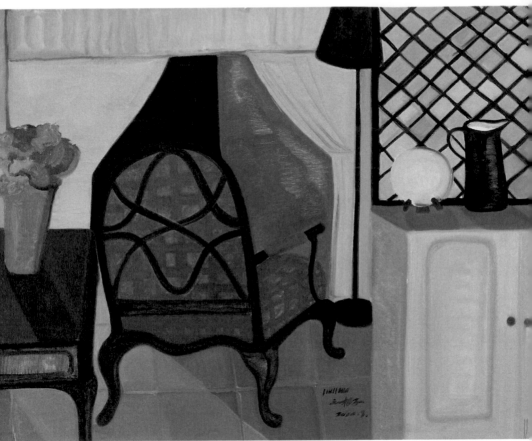

劉梅子，《巢──靠背椅》，60cm×80cm，2010年

〈圖說〉

一把　靠背椅
承載我的　夢
和
逐漸褪色的　回憶

悄悄對你說

又在想你了，
你知道嗎？

你不會知道。

因為

這是屬於我的想念。

其實

一直沒有忘記你，

只是隱秘地收藏。

獨處的時候，

會悄悄地對你說。

想像溫柔的你，

靜靜地聽著。

我會繼續傾訴：

有你聆聽，

整個冬季。

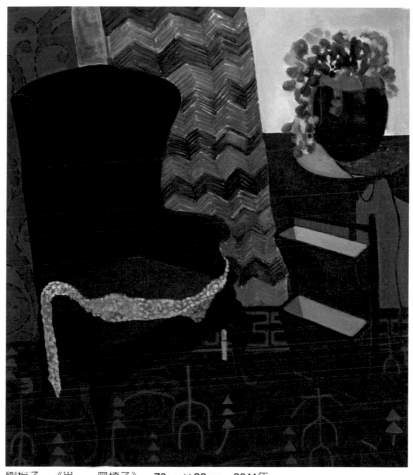

劉梅子，《巢——黑椅子》，70cm×80cm，2011年

〈圖說〉

一張黑椅子
放在色彩斑斕的地毯上
留下　藍兜兜
惹人　遐想無限

秘密

你 來了，

帶來
意外的 人生，
危險的 幸福。

放縱 情感橫流，
就讓 理智放假。

不能說的 秘密，
是深藏在心底的 牽掛。

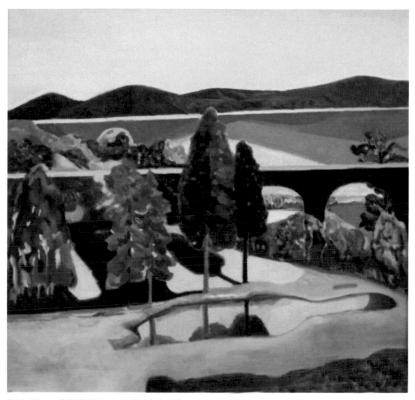

劉梅了，《安徽印象——後院的湖》，65cm×65cm，2010

〈圖說〉

後院的湖
不大不小
在多雨的季節
偶爾會滿溢

一灘湖水
映照著藍天與綠樹
還有
清晰的　你

雨

雨／
我／如此喚你

有雨的日子／
特別想你

雨／
又大又急
開始水淹／
宣洩不及

暴雨／
氾濫／這灘心湖
滿溢／無處逃避

穿過／
雨的遠方
我／試圖尋覓
那年／
淋雨的記憶

雨／
越下越大
眼前／
朦朧一片
伊人／
不見蹤跡

留下／雨聲
還有／歎息

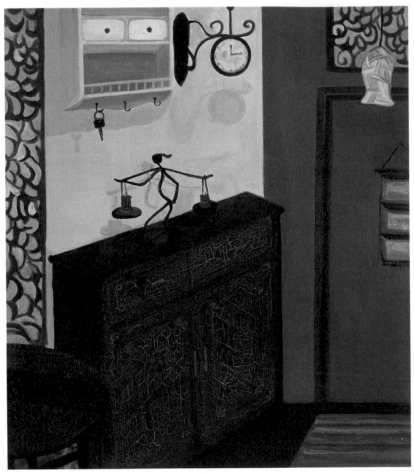

劉梅子，《巢——紅鞋櫃》，70cm×80cm，2010年

〈圖說〉

鞋櫃裡
存放
一雙舊鞋
一段記憶

寫在七夕的前夕

親愛的。

你在嗎？

此刻，

好想與你說說話，

說些什麼？

其實自己並不明白。

親愛的，

我還在。

思念不曾離開，

對你的關懷一直都在。

關懷你，

有一種幸福。

想念你，

有一份期待。

但是，

親愛的，

今年七夕，

你孤單嗎？

或許，

我該嘗試去放開，

嘗試去遺忘，

遺忘思念，

遺忘你，

從現在。

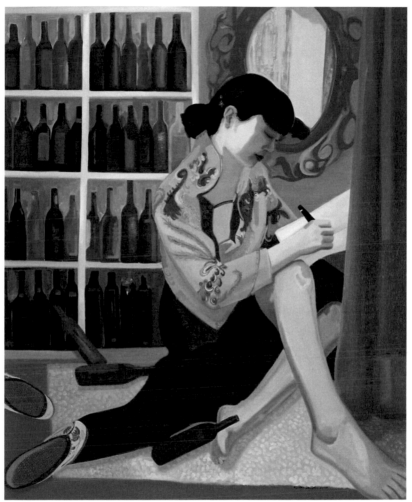

劉梅子，《後現代女畫家的生活日記——七夕》，180cm×220cm，2009年

〈圖說〉

今年七夕，
就跟自己
談一天戀愛。

心會冷嗎？

窗外的陽光燦爛，
心裡卻興起一股淡淡的憂傷。
住在毗鄰水域的屋子裏，
世界靜的出奇。

眼前飛來一隻七色鳥，
漂亮極了。

這樣的美麗，
在冷清的冬晨，
竟顯得有些孤寂。

冷空氣來臨，
降的不只是溫度，
還有心情。

淺嚐即止吧。

這莫名的感傷。

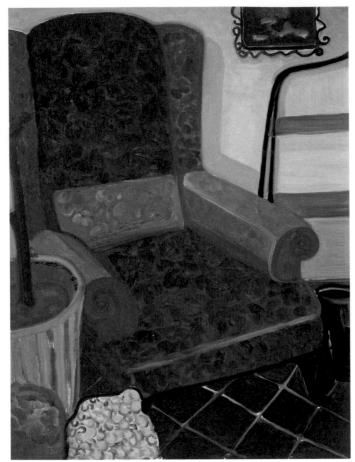

劉梅子，《巢──藍色的椅子》，60cm×80cm，2010年

〈圖說〉

藍色，是最冷的色彩。
純淨的藍色表現出一種美麗、冷靜、理智、安詳與廣闊。
另外藍色也代表憂鬱，
這個意象的顏色，也被運用在文學作品或感性訴求。[4]

[4]　參考百度百科注解：http://baike.baidu.com/view/23418.htm

我想。我說。

我想
是幸福的
臉上盡是笑容
那天見你

我說
近來好嗎
淡淡一句問候
好久沒見

我想
肯定是相愛的
依舊美麗的臉龐
笑意氾濫

風一樣的來
雲般的飄走
祝你幸福
我說

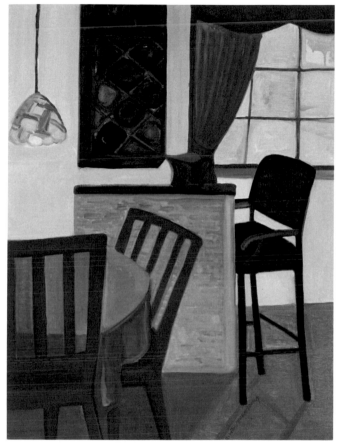

劉梅子，《巢──紅椅子》，60cm×80cm，2010年

〈圖說〉

尋常的家居景物中，
紅椅子是如此的鮮豔突出。
椅子本身
不是紅色的，
那紅，
因為有你。

雨的想念

想你

在雨中

不知

為什麼

總是在雨夜裡

把你想起

或許

心裡也滴著雨

近來好嗎

我想問你

會幸福的
安慰自己

忘了多少日子
自你走後

總是在雨夜裡
把你想起

細雨
下個不停
心湖
已經氾濫
此刻
你在哪裡

每逢下雨
我在想你

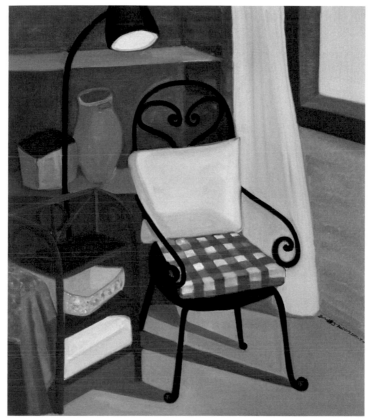

劉梅子，《午後的窗前》，70×80cm，2010年

〈圖說〉

午後的陽光
從窗外斜照進來
在地面上
留下深刻的長影
記錄著
歲月的流逝
和
一份長久思念

倩影

人生的精彩
總來自意料之外
沒想過遇上你
你就這樣地迎向我來

記憶中的你
笑影依稀
在腦海裡拍下快照
永遠保留這份美麗

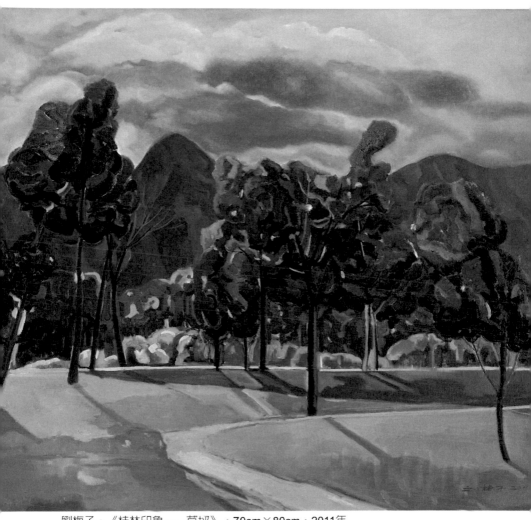

劉梅子，《桂林印象──草坪》，70cm×80cm，2011年

〈圖說〉

美的感動，
有時候很純樸、很自然。

天空的浮雲，
鮮綠的草坪，
畫家擅於
捕捉瞬間的光影，
留下永恆的美景。

為妳癡狂

為妳癡狂
當我躍上春天的脊背上
我要擷一束雲朵　做妳的花冠
再拈兩片朝霞　艷妳的紅妝
將妳裝扮成五月裡　最嬌美的新娘

為妳癡狂
妳這株不世出的幽蘭
讓我化做高山　當妳的屏障
再為妳尋一處清泉的濫觴
我願花上這輩子　與妳為伴

為妳癡狂　為妳癡狂
浪人就此結束了流浪

我不再是短暫的　過客

這兒是永遠的　故鄉

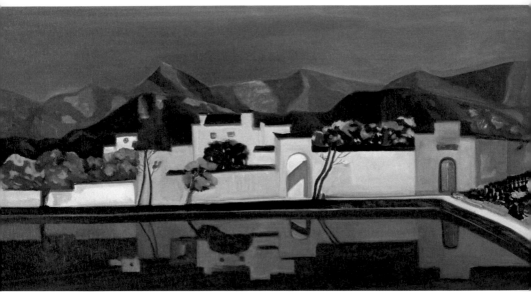

劉梅子，《安徽印象——宏村》，50cm×100cm，2010年

〈圖說〉

宏村是安徽的古村落，
歷史悠久、環境優美，
有山有水，風景美不勝收，

李安的電影「臥虎藏龍」曾在此取景。
畫家於此地流連忘返，完成多幅山水畫作，
選擇以畫筆來珍藏這座美麗的世外桃源。

海洋之心

站在海邊
向遠處眺望
看不到海的盡頭

突然
颳起好大的風
浪花
拋向天際

我看到
雲的臉
瞬間
變幻莫測

伴隨
此起彼落的浪花
上演
生命的變奏曲

看不透的　海洋
猜不透的　心
像你

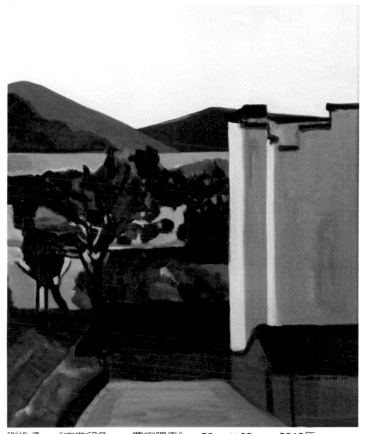

劉梅子，《安徽印象——農家陽臺》，50cm×60cm，2010年

〈圖說〉

陽臺，
專供眺望。
農家的陽臺，開闊寬廣，功能更多。

對畫家而言，
陽臺，是寫生的好處所。
此刻，
我在陽臺上。

下一次喜歡

下一次
讓我悄悄喜歡你
就喜歡一點點
你不必知覺
因為　我想單獨擁有這份喜歡

這種喜歡　不會受傷
不會有困擾
像欣賞一件　藝術品
遠遠地觀賞
可以喜悅地　看你　一遍又一遍

假如
有一天

你
離開了
不見了

我的心
會有小小的　憂傷

但
屬於你
美好　畫面
我會
細心　收藏

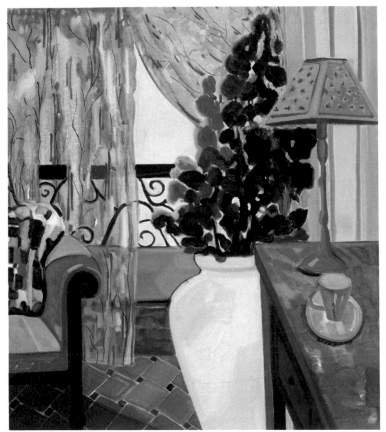

劉梅子，《巢——白花瓶》，70cm×80cm，2011年

〈圖說〉

滿室的斑斕
讓純白的花瓶
益發突顯出
不凡的光彩

這回
把留白
留給具象

最後的思念

這是最後的思念，
我要緩步向前。

從最冷的天
出發，

期待

前方　是溫暖的四月天。

告別二○一三，
告別從前。

抆著　心頭微熱，
說聲　再見。

我把思念，
留在二○一三年的最後一天。

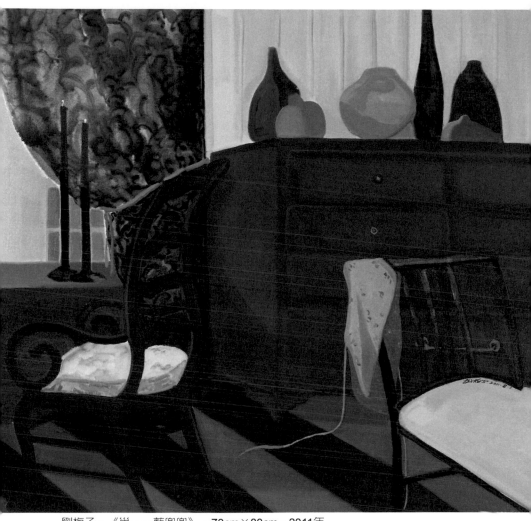

劉梅子，《巢──藍兜兜》，70cm×80cm，2011年

〈圖說〉

記憶是鮮紅的。

夕陽餘暉中，
藍兜兜
孤零地掛在椅肩上。

彷彿對你，
娓娓訴說著：
過往。

好想對冬天說：再見。

依舊　這麼寒冷

天空　飄起雨來

天氣　陰晴不定

心情 也隨之　上下起伏

原本要遠行的我

不斷地被羈絆著

幾場激情的演講過後

贏得了掌聲

留下了寂寞

路

在未來

益發顯得　晦澀不明起來

新綠

已經躍上枝頭

樹．

卻在風中　顫抖著

春天來了

但

這一季的　冬天

沒走

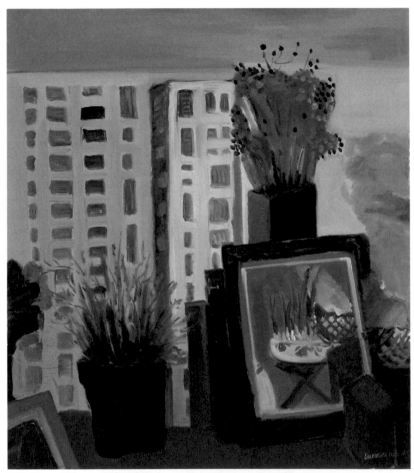

劉梅子，《巢——窗臺的靜物》，70cm×80cm，2010年

〈圖說〉

窗外　一幢幢高樓　拔地而起
窗內　幾幅靜物　隨意地躺著

明亮現代化的樓景，
對應眼前散落的靜物，
畫面瞬間活絡起來。

一份記憶

有一份思念，
屬於從前。

有一種愛戀，
直到永遠。

是這般淡淡的情思，
總在不經意間浮現。

想起你，
心湖泛起陣陣的漣漪。

也許，
這樣子，

一輩子，
就這樣子；
也很美麗。

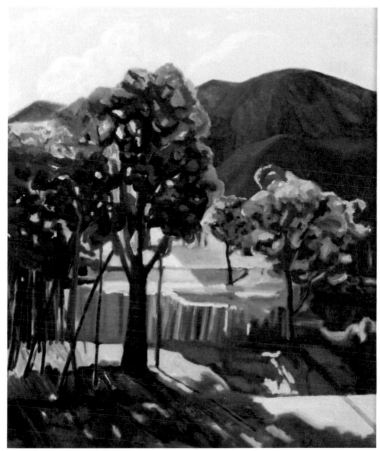

劉梅子，《安徽印象——樹蔭》，50cm×60cm，2010年

〈圖說〉

古典畫派講求畫面的精準，
力求景物完美的重現。

而自印象畫派興起以來，
強調捕捉瞬間的光影，
重現的是
藝術家腦中記憶的印象。

快樂吧。輕聲說。

失語了，這陣子。

雖然，

很想說說話，

很想悄悄對你說：

「好想有個夢，希望伊入夢來。」

但

倒頭一睡，

卻

一覺到天明。

無夢的日子，
睡得很安穩。
只是，心頭的人影，
總在　不經意浮現。

祝賀聲不斷，
是日子裡
唯一的喧囂。
宅了這麼許久，
是該重新開門納客。

趁著第一聲鞭炮聲響，
拜個早年，
對你說聲：
新年快樂。

然後，
快樂起來。

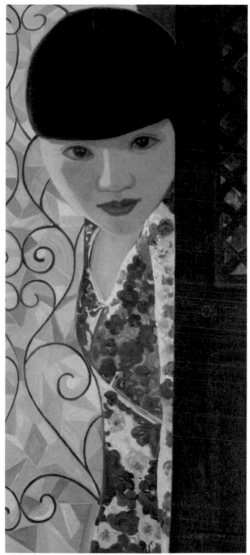

劉梅子，《後現代女畫家的生活日記——看II》，
180cm×80cm，2011年

祝福

農曆年
賀新春
想對遠方的朋友說
要幸福哦
在新的一年裡

來不及逐一
獻上賀詞
謹以此短文
祝福每位閱讀《傾訴》的你

要快樂哦
在未來無數個新年裡。

遠方的你
與
自己
祝福

幸福與快樂
要

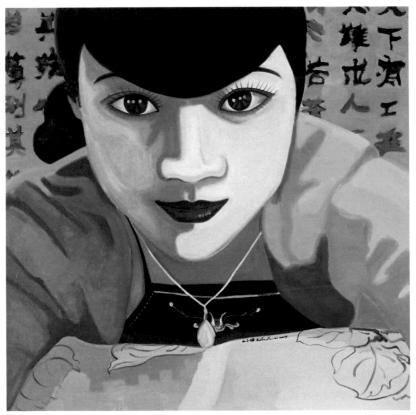

劉梅子，《後現代女畫家的生活日記──看》，180cm×180cm，2009年

〈圖說〉

你在看我嗎？
我，
也在看你。

看畫的　心情如何？
字裡行間　是否有所觸動？

當你企圖尋找這些答案時，
彼此存在的意義，已被彰顯出來。

關於劉梅子

劉梅子，

八〇後藝術家，

目前任上海電影藝術學院美學客座教授。

中國藝術研究院研究員王端廷有一段評論劉梅子很中肯：

生於改革開放的八〇後算得上是中國一個多世紀以來的第一代幸運兒，他們既沒有經受過戰爭的磨難，又沒有遭遇過政治運動的摧殘，飛速發展的社會和日益富足的生活給了他們幸福成長的良好條件，而改革開放的時代和社會環境也造就了這一代人的共同性格，這就是「標榜自我意識、追求小資生活方式並主張個人奮鬥」。在中國當代畫壇，八〇後畫家正以其鮮明的代際特徵成為一股最富活力的新生力量。不同於六〇後藝術家的憤世嫉俗，也不同於七〇後的玩世不恭，八〇後藝術家熱情地擁抱現實並積極地追求未來。

劉梅子的「後現代女畫家的生活日記系列繪畫」堪稱八〇後畫家藝術主題和創作風格的一個標本性的範例。沒有政治寓意的闡釋，也沒有道德說教的用意，更沒有宏大敘事的

企圖，劉梅子將自己個人的日常生活變成了一部自娛而又娛人的快樂戲劇。在畫中，她是自己的演員，又是自己的觀眾，而這些作品則讓我們領悟到尋常生活的詩意與美感。

圖：劉梅子照片

附錄一：當代淑女的青春序曲

陶詠白

初見梅子，她身穿斜襟圓領繡花大襖和花邊長裙，穿著雙繡花鞋，很別緻，宛如是民國初年一位美麗的淑女再現。這位集古雅和時尚於一身的梅子，溫文爾雅又樂觀開朗，她的特立獨行，與她那真性情的繪畫作品是那樣的和諧協調。

她的作品，雖畫的是瑣瑣碎碎的私密空間，有在家《看書》的閒趣，有《出門》前講究的梳妝打扮，有與愛犬竊竊私語的《對話》，有《2‧14》情人節時的綿綿思念，也有《3‧8》婦女節與友人的電話煲⋯⋯就是這些日常纏繞著所有人的庸雜瑣事，在她的筆下卻那麼賞心悅目，那麼有情有調，那麼讓人有感同身受的溫馨。

她的油畫明麗、純淨、優雅、嫻靜，充滿了典雅的格調和時尚的氣息，這是何其令人陶醉的小資情調。

她的畫不側重細膩的筆觸和豐富的寫生色彩變化。那大色塊的畫面構成，簡潔的人物、物件的結構造型，處處透著一種高雅和大氣。在她的畫中那大紅大綠的對唱，黑白的呼應，還有那花衣服、花地毯、花被子的裝飾色彩，在不經意間都為畫面增添著活力和美感。從她的畫中我們看到了一個日常生活中的梅子，一個內心世界豐富的梅子。她放棄了教師的職業為追求自己的藝

術生涯而遠走他鄉，梅子不僅畫好，還擅長「女紅」，她的衣裳都是自己設計、自己動手，那一款款帶有民族風的時裝，散發著聰慧、睿智的文化氣息。她既彈得一手古琴，又能熟練的彈奏鋼琴，一個八〇後的女青年竟能操起古代閨秀的「女紅」，又能把古代文人雅士的「琴棋書畫」拿起來陶冶於己，當今能有幾人？梅子這非常個人化的藝術，可以說是當今八〇後「青春美術」的一個代表、一個標杆。

陶詠白：中國藝術研究院研究員，「女性文化藝術學社」社長。曾任《中國美術報》主任編輯，

為中國著名藝術評論家。

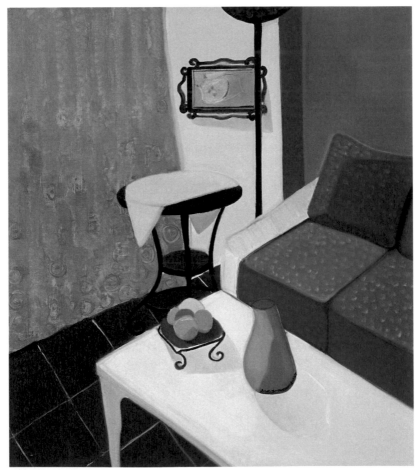

劉梅子，《巢──綠沙發》，70cm×80cm，2010年

附錄二：劉梅子的日常美學

<div style="text-align: right">楊衛</div>

在歐洲古典主義時期，繪畫被視為是一件非常莊嚴的事情。這是因為古典主義從中世紀的神學陰影下掙脫出來，重新追溯古希臘的理性傳統，不可避免地會要彰顯人的偉岸。所以，我們看到古典主義繪畫所描繪的那些人間圖景，莊重與典雅的氣氛絲毫不亞於中世紀的宗教繪畫，無疑是向世俗社會的轉型注入了一種神力。不過，古典主義以過去的風格為典範，一味地追求永恆題材，也使其形成了自我封閉的金字塔，結果與社會生活完全脫節。所以，古典主義到後來還是被更具人性色彩的浪漫主義所取代，繼而又發展出了現代主義、後現代主義等思潮。

事實上，藝術史就是這樣一種自我不斷解放的歷史，風格的流變往往源於人的主體意識在不同階段、不同程度的覺醒。到了後現代主義時期，當代藝術的出現就已經徹底打破藝術的邊界，與日常生活融為一體了。這是因為隨著主體意識的不斷覺醒，世俗精神日益壯大了起來，結果也就造成了傳統美學的分崩離析，繼而化為每個人對日常生活的關照。劉梅子就是生活在這樣一個後現代語境中。作為「八○後」藝術家，劉梅子的成長環境早就沒有了過去的集體主義氛圍。隨著市場競爭機制的引入，中國已經徹底告別計劃經濟，失去了整一的社會背景。現實的支離破碎

與動盪不安，使劉梅子對整個社會都充滿了一種「我不相信」（北島語）的質疑，從而油生出某種疏遠感。繪畫就是在這個時候成了她的一種溫柔鄉，一個避難所。

追溯劉梅子的繪畫歷程，我們會發現她的風格來源，與美藉英國畫家大衛·霍克尼（Hockney David，1937～），以及美國波普藝術家阿力克斯·卡茨（Alex Katz，1927～）等人有著千絲萬縷的聯繫。霍克尼表現日常景觀的裝飾畫風，看似平靜冷漠，但鮮豔的色彩對比，卻使畫面充斥著一種溫暖的氣息；阿曆克斯·卡茨以廣告畫的平塗方式描繪現代生活，語言雖然簡約，但卻雅致而寧靜，給人一種悠遠的詩意。這些都完全吻合劉梅子在藝術上追求，與她把繪畫作為心靈的一種慰藉，希望賦予其溫馨浪漫的文化內涵等藝術理想相符。所以，我們如果要理解劉梅子的藝術，可以對照霍克尼與卡茨的作品，或者可以說，劉梅子的藝術本身就是對霍克尼與卡茨的繼承與發揚。

當然，現在的劉梅子早已從霍克尼與卡茨的影響中走出來，通過對他們的觀念綜合與語言轉換，形成了自己的藝術風格。就劉梅子現在比較成形的三類作品，即《巢》系列、《後現代女畫家的生活日記》系列和《風景》系列而言，至少有兩點較為突出，是她在藝術上的與眾不同。

其一，是她對波普藝術的借鑒，如運用大量響亮的顏色，強調鮮明的色彩對比等等，同時又在畫面中去波普化，即不把波普藝術的社會流行與文化時髦作為自己的探索方向，而是以自己的日常生活為基調，給平淡無奇的飲食起居注入詩意。這就像她的作品《巢》系列，雖然色彩非常豔麗，帶有波普藝術的痕跡，但語言方式卻是表現主義的，甚至還吸收了義大利畫家喬治·莫蘭迪

（Giorgio Morandi，1890～1964）的筆調，含蓄而優雅，溫情而浪漫，由此而將自己的巢穴演繹成精神上的「溫柔鄉」，使其遠離塵世的喧囂，具有了某種形而上的意味；再就像她的作品《後現代女畫家的生活日記》系列，以自己的飲食生活為題材，儘管瑣碎，但經過她將情節懸置起來，凝固成一個個超現實的畫面，也使其脫出俗套，彌漫出了一種恬淡氣息……其二，是劉梅子藝術的散文化特徵。這就像她可以在同時期創作《巢》、《後現代女畫家的生活日記》和《風景》三個系列作品一樣。繪畫對於劉梅子而言，似乎也從來都沒有固定的主題，而是率性為之，什麼東西入目，就表現什麼。也許是室外，也許是室內；也許是一個美景，也許卻是一片瘡痍……總之，她的繪畫就像是她的心情日記，散步到哪裡，就記錄到哪裡。當然，這並不是說劉梅子畫畫漫無目的，事實上她移步換景的過程，就是一個審美的體驗過程，只不過她是把這種審美經驗日常化了。而這，恰恰就是劉梅子藝術的特點。即不被固有的審美概念所蒙蔽，而強調自己的獨立判斷，從自己的感知出發，去發現和捕捉那些日常生活中常常容易被忽略的內容，並賦予其審美的關照與詩意的想像。所以，不管劉梅子的繪畫題材如何變化，我們都能從她的畫面中聞到一股清新的氣息，看到一片純淨的色彩。歸結起來，這都是源於劉梅子的主觀意識，希望通過繪畫來營造一個自足的藝術世界。

事實上，把藝術營造成一個桃花源式的自足世界，古以有之，尤其是傳統中國的「文人畫」，描繪的山水世界完全就是一個理想國。之所以「文人畫」重視意韻，而不看重造型，原因就在於它並不是要表現物件，而是想抒發自我的情感。這跟西方現代藝術有著某種契合，只是西

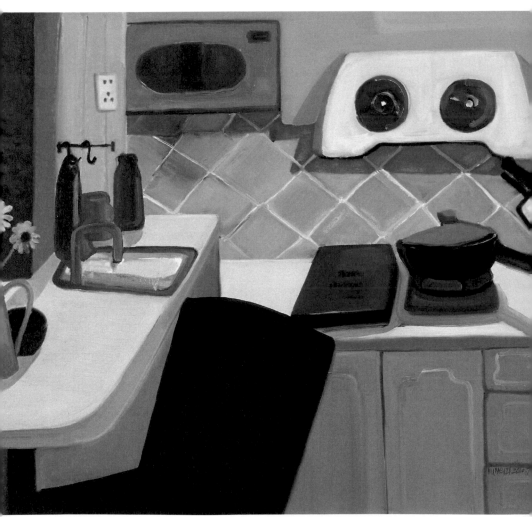

劉梅子，《巢──廚房的鍋》，70cm×80cm，2010

方繪畫的這種自律性訴求要比中國晚很久。還有一個比中國晚的內容就是藝術與生活的聯繫，西方到後現代藝術才明確這一點，而中國的「文人畫」，以「逸筆草草，不求形似，聊以自娛耳」（倪瓚語）為追求，早就包含了排遣胸中逸氣、休養生息的生活內容。

當然，我說這些並不是想表明西方的藝術落後於中國，而是想闡明對於中國當代藝術而言，原本是面臨中西方兩個完全不同的文化傳統。不過，幸運的是，這兩個傳統到了今天的後現代語境中卻水火交融了，無論是中國還是西方，當代藝術都已經把探索的意識伸向了社會生活。這無疑也為劉梅子的創作掃除了文化上的障礙，使得她的藝術向日常生活的滲透，既有了傳統文化的聯繫，又有了開拓視域的當代性內涵。由此看來，劉梅子也算是生逢其時了。儘管她所生活的這個時代破碎不堪，並不完整。但是，恰恰是這種破碎的現實狀態，提供了她在生活的縫隙中游走的自由。而體現這種從心所欲的自由之美，正是劉梅子的藝術超越日常生活的乏味，深深打動我們的地方。

楊衛：策展人、美術評論家。曾參與創刊《藝術評論》雜誌，擔任首席編輯。現為宋莊藝術促進會藝術總監。

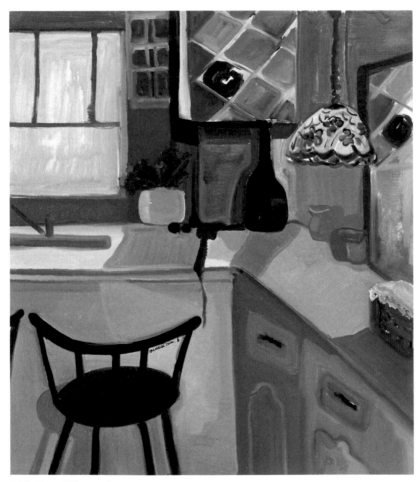

劉梅子，《巢——廚房的燈》，70cm×80cm，2010

附錄三：劉梅子的圖畫日記

曹振偉

假定「後現代主義」是一個成立的概念，它包含的一個主要的方法論經常被稱為「解構」的：後現代主義必須依賴既有的體系（並非替換掉它所質疑的概念），批判從那些被批判的形式中表達出來，由內部瓦解慣例和傳統。那麼，我們所理解的後現代就是消極的和具有破壞性的，其意義是在消解意義的過程中派生。

通過複製圖像來生產圖像是盛行的後現代策略，但劉梅子的繪畫並非意在圖像還原，而是物象的抽離與文本性的疊加。她的主要創作理念包含在兩個最重要的作品系列——《巢》和《後現代女畫家的生活日記》中。房間、傢俱、裝飾器物，私密的消遣活動與窗外平靜的社區景觀……簡單的看，我們瞭解到的是一個女性藝術家在如何使用已處彌留之際的現代繪畫殘存視覺技術妝點修飾自己的生活。這些畫作以樸素的寫實手法、優雅的形式、明亮的色彩忠實且不動聲色的記錄了畫家日常生活中瑣碎的一切。從平鋪直敘的講述和圖示化的畫面處理中，我們很難察覺創作者真正的情緒和意圖，如此安靜而唯美的畫面既像「自然」一般的客觀呈現，又如藝術家心緒的自覺流露。似乎對於畫家來講，所有這些通俗的物象足以構成藝術生產的全部條件。

如果要再進一步考察這些作品的發生緣由，就必須將它們還原到整個時代現實之中，並聯繫審美傳統的變遷和藝術潮流的脈絡（悲觀的媚俗主義與傳統風格樣板的傳承）。眾所周知，商業因素對藝術的影響不由來已久，而且根深蒂固。在新千年的開始，它主要體現在流行文化無可避免的強勢衝擊。流行文化主張去精英化的「文化消費」，將以往受膜拜的藝術精神特質褪去神秘、高尚或者純粹的色彩，導向通俗意義的消遣和投資活動。去精英化過程中一個顯而易見的侵蝕例證——曾經八、九十年代藝術創作中最巧妙的策略——戲謔消被解掉了反抗的力量，退化為無關痛癢、消極中庸的幽默。戲謔不再被視作峙壓制時的自由態度，多數情況下它成了庸俗的代名詞，甚至是被理解為某種優雅而時尚的迎合與贊許。「對世界隱約有一些反諷，略有一點調侃的這種反應，現在已經是一種陳詞濫調的、缺乏思想的反應；已經從一個可能打破常規的思想的方法，被猜想為一個建立同謀關係服務的慣例；已經從一種對信仰採取將就態度的方式，變成邪惡信仰的一塊螢幕。」（《最後的出路：繪畫》湯瑪斯‧勞森）雖然前衛藝術家們的創作生涯仍在延續，像我們在觀看今天生產的政治波普、豔俗藝術與玩世主義作品，除了精巧與優美已經很難再感知到精神力度。如羅伯特‧休斯的感歎，「風格作為經驗的真實保留，變成了商業藝術的表兄弟：花樣。」（《安迪‧沃霍爾的崛起》）——強大的藝術思潮僅存圖式或技藝方面的借鑒。

既然態度表達已經卸去了干預現實的能力，而藝術又必須存活並發出自己的聲音；面對壓力和誘惑，新一代的藝術家在其職業生涯的開始就會遭遇疑惑：該選擇敘述嘩眾取寵的悲觀主義論調，還是表演對社會價值體系無關緊要的叛逆？

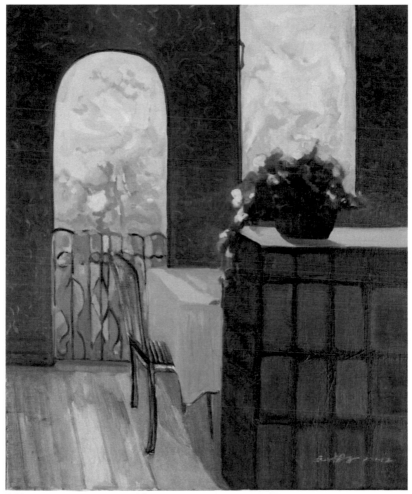

劉梅子，《巢——夏日午後》，60cm×50cm，2011年

以「先鋒精神」的沉淪與先鋒藝術的風格化、模式化來看，今天多數指涉「前衛」的讚譽都是極不謹慎和不負責任的。對材料的探索和對主題的選擇並不是必需的，所以，在劉梅子的《巢》和《後現代女畫家的生活日記》中，藝術可以是一種平面化的日常感覺抒寫。相對仍沉醉於「精英職責」夢境溫存中留戀不知的前輩藝術家，年輕的後起之秀們主動地削弱了藝術家的浪漫形象和公共人格。他們不願承繼前衛精神（批判、矛盾和自嘲）和團體流派的烏托邦意識，也不去刻意回避對取自於大眾傳媒的已經存在和高度常規化圖像的依賴。高度職業化的都市文化中，我們可以理解年輕畫家作品中特有的麻木的平靜與溫和的冷漠。孤立和自戀是這一代人的主要精神特徵。而對於治療個人的孤獨，繪畫又是最適宜的心理場所。

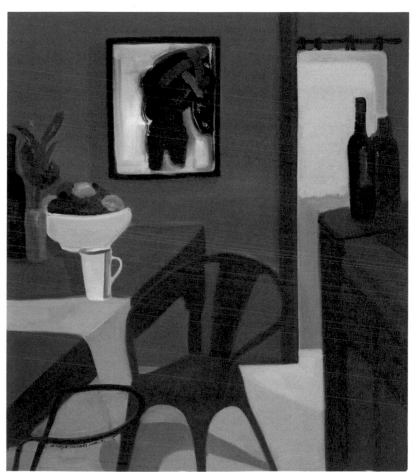

劉梅子，《巢──吧台》，70cm×80cm，2010年

沒有必要刻意遮掩藝術家與其他職業群體生存狀態的共通之處。生活在一個混亂、忙碌而又平靜的年代，不必再費勁心機去揭示所謂的時代精神。那麼，具體到八○後出生的「一個後現代女畫家」的生活和創作是什麼樣的？與一些努力逃離公眾生活，「隱居」創作的自由藝術家不同，劉梅子的工作室偏居於市中心位置，這恰恰可以解釋她作品中「前衛」熱情的缺席和增添的「職業」冷靜。所謂「後現代」在大部分藝術家的創作中只是一個虛幻的概念，一句戲言。劉梅子的作品幾乎從未使用過任何搬用，引申和恣擬等被認為和後現代主義相關聯的策略。從藝術職責的前衛和文化意義上講，她可以是一個女性主義者、唯美主義者或者技術家，但不是革命者。

當然，年輕一代藝術家普遍不願意再扮演社會意識形態的煽動者形象，他們更願意通過一些排他性較弱、普適性更強的方式，表達純粹個人的無關緊要的經驗世界。

拋棄掉干預外在世界的野心，那麼僅剩下的只能是將藝術審美還原為「向內」的凝視。如果這個時代的主題就是平庸的話，自我麻痺，自我慰藉，連續與重複，日復一日……藝術家作為社會家庭的一員，在畫面上優雅而勤勞地工作，迴圈地呢喃著慵懶、舒適的日常斷片，低語著無意義的價值，渴望寧靜中昇華的機會。沒有強烈的歷史重擔和文化抱負，沒有醇厚的鄉土情結，低語著無意義的迴響，社會生活的孤立，自我就是一切的現實。

在劉梅子的《巢》中，傳統的「家」讓位於房間概念，維繫著私密情感的生活物件也抽象化為一個個單調的符號：沙發、椅子、衣櫃、鏡子、水果……疏離感的心理迴響不可能借助作品的主題思索產生，而是通過畫面物象的組織排列直接展現。

在一個封閉的繪畫世界裡，劉梅子嘗試將藝術系統的動機、主題或利益問題邊緣化，漠視掉藝術品自身與特定歷史和大的社會情景之間關係網絡的制約，努力實現「自我源泉化」，以規避來自傳統和當下視覺體系的雙重污染。圍繞著身邊熟悉的事物，藝術家提供文本，將作品的聯想與闡釋權適合時宜地交給公眾。觀者可以根據自己的經驗體系，興趣、喜好、修養任意的選擇、分割、改寫、誤讀，生產作品的意義。

回想前十年的藝術狀況，那時社會學意義的藝術理想還沒有被認為是白日夢，謙虛的「看不懂」也還是對於激進的褒讚，而今天它們卻是進入市場的危險信號。八〇後藝術家是主動且迅速地參與到藝術作品庸俗化、世俗化轉

畫家劉梅子

向的一代。他們在整個社會家庭中努力扮演著「乖孩子」的角色，遵循生活中確定的文化慣例和話語秩序，默許主流文化殷勤的庸俗主義。但來自社會和藝術世界內部的指責仍然是「沒有經歷過什麼，不負責任，無知、淺薄而且自我。」其實年輕的藝術家們既願意遵從審美原則的藝術創造，也不抵制商業化的藝術生產。就像劉梅子「圖畫日記」的書寫，既是優雅的技藝，是職業、是生活，同時也是消遣。

曹振偉：藝術批評家、自由撰稿人，曾任北京上上國際美術館展覽部主管及藝象中國雜誌社編輯部主任。

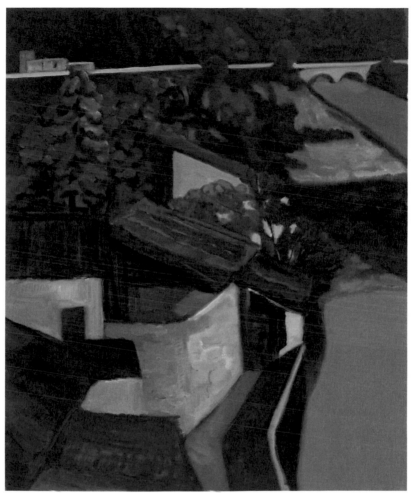

劉梅子，《安徽印象——農居》，60cm×50cm，2010年

風之寄作品5　PH0125

傾訴
──八○後劉梅子的油畫日記

編　　著 / 風之寄
責任編輯 / 王奕文
圖文排版 / 詹凱倫
封面設計 / 王嵩賀

發 行 人 / 宋政坤
法律顧問 / 毛國樑　律師
印製出版 / 秀威資訊科技股份有限公司
　　　　　114台北市內湖區瑞光路76巷65號1樓
　　　　　電話：+886-2-2796-3638　傳真：+886-2-2796-1377
　　　　　http://www.showwe.com.tw
劃撥帳號 / 19563868　戶名：秀威資訊科技股份有限公司
　　　　　讀者服務信箱：service@showwe.com.tw
展售門市 / 國家書店（松江門市）
　　　　　104台北市中山區松江路209號1樓
　　　　　電話：+886-2 2518-0207　傳真：+886-2-2518-0778
網路訂購 / 秀威網路書店：http://www.bodbooks.com.tw
　　　　　國家網路書店：http://www.govbooks.com.tw
圖書經銷 / 紅螞蟻圖書有限公司
　　　　　台北市114內湖區舊宗路2段121巷19號（紅螞蟻資訊大樓）
　　　　　電話：+886-2-2795-3656　傳真：+886-2-2795-4100

2013年11月　BOD一版
定價：350元
版權所有　翻印必究
本書如有缺頁、破損或裝訂錯誤，請寄回更換

國家圖書館出版品預行編目

傾訴:八○後劉梅子的油畫日記 / 風之寄編著. -- 一版. --
臺北市:秀威資訊科技, 2013. 11
　　面;　公分
　　ISBN 978-986-326-198-8 (平裝)

1. 油畫 2. 畫冊 3. 藝術欣賞

948.5 102020937

讀者回函卡

感謝您購買本書，為提升服務品質，請填妥以下資料，將讀者回函卡直接寄回或傳真本公司，收到您的寶貴意見後，我們會收藏記錄及檢討，謝謝！
如您需要了解本公司最新出版書目、購書優惠或企劃活動，歡迎您上網查詢或下載相關資料：http:// www.showwe.com.tw

您購買的書名：＿＿＿＿＿＿＿＿＿＿＿＿＿＿＿＿＿＿＿＿＿＿＿＿

出生日期：＿＿＿＿＿年＿＿＿＿月＿＿＿＿日

學歷：□高中 (含) 以下　□大專　□研究所 (含) 以上

職業：□製造業　□金融業　□資訊業　□軍警　□傳播業　□自由業
　　　□服務業　□公務員　□教職　□學生　□家管　□其它＿＿＿

購書地點：□網路書店　□實體書店　□書展　□郵購　□贈閱　□其他

您從何得知本書的消息？

　　□網路書店　□實體書店　□網路搜尋　□電子報　□書訊　□雜誌
　　□傳播媒體　□親友推薦　□網站推薦　□部落格　□其他＿＿＿＿

您對本書的評價：(請填代號　1.非常滿意　2.滿意　3.尚可　4.再改進)

　　封面設計＿＿　版面編排＿＿　內容＿＿　文／譯筆＿＿　價格＿＿

讀完書後您覺得：

　　□很有收穫　□有收穫　□收穫不多　□沒收穫

對我們的建議：＿＿＿＿＿＿＿＿＿＿＿＿＿＿＿＿＿＿＿＿＿＿＿＿

＿＿＿＿＿＿＿＿＿＿＿＿＿＿＿＿＿＿＿＿＿＿＿＿＿＿＿＿＿＿＿＿

＿＿＿＿＿＿＿＿＿＿＿＿＿＿＿＿＿＿＿＿＿＿＿＿＿＿＿＿＿＿＿＿

＿＿＿＿＿＿＿＿＿＿＿＿＿＿＿＿＿＿＿＿＿＿＿＿＿＿＿＿＿＿＿＿

11466
台北市內湖區瑞光路 76 巷 65 號 1 樓

秀威資訊科技股份有限公司　　　收

BOD 數位出版事業部

..

（請沿線對折寄回，謝謝！）

姓　　名：＿＿＿＿＿＿＿＿＿　年齡：＿＿＿＿　性別：□女　□男

郵遞區號：□□□□□

地　　址：＿＿＿＿＿＿＿＿＿＿＿＿＿＿＿＿＿＿

聯絡電話：(日) ＿＿＿＿＿＿＿＿＿　(夜) ＿＿＿＿＿＿＿＿＿

E-mail：＿＿＿＿＿＿＿＿＿＿＿＿＿＿＿＿＿＿